白石道人歌曲重構用譜

張麗真 手抄

白石道人小象

鴟夷翻然引去浮雲安在我自愛綠香紅舞容與

一人ㄱ以夂ㄇ幺　　一ㄇ幺一以人一ㄱ人一ㄇ

看世間幾度今古　盧溝舊曾駐馬為黃花閒吟

ムクリ久以今ムマ一ㄢ幺人ㄱ以久幺久ㄣ

秀句見說胡兒也學綸巾歌羽玉友金蕉玉人金

人一以ㄱ幺丁幺ㄗ久ㄱ以夂ㄇ幺

縷緩移箏柱聞好語明年定在槐府

暗香仙呂宮

辛亥之冬予載雪詣石湖止既月授簡

索句且徵新聲作此兩曲石湖把玩不

已使工妓隸習之音節諧婉乃名之曰

工伎一本作二妓盖即工之誤钦作

此用郭林宗折巾墊雨故事
羽字為韻而古誤可證
皆悮作閞詰有尚
留中墼角胡虜有
知音之句正與此調
翠典用意相同
玖石湖詩東有
盧溝橋賓館三
詩又有蝸鳴中一
韻讀之後知白石
諷葊絕依石湖詩
中诐化而出乃戈
民順卯不知誇審
妄改胡免為吳兒
于己疎于放古匹

白石道人歌曲重構用譜

張麗真手抄

【曲目一】

板 ×　　鼓 。　　傳聲待拍 ⊗

淡黃柳

客居合肥南城赤闌橋之西，巷陌淒涼，與江左異，唯柳色夾道，依依可憐。因度此闋，以紓客懷。

(凡)煞聲　(五)(凡)寄煞　簫筒音上

掃碼收聽

揚州慢

淳熙丙申至日予過維揚夜雪初霽薺麥彌望入其城則四顧蕭條寒水
自碧暮色漸起戍角悲吟予懷愴然感慨今昔因度此曲千巖老人以為
有黍離之悲也

(六)煞聲　(四尺)寄煞　　簫箇音上

淮左名都竹西佳處解鞍少駐初程過春風十
里盡薺麥青青自胡馬窺江去後廢池喬木猶

仜乙仜伬仜尣六伬
仜仩仜伬尣五仩尣六
尣五仩尣六(六)⊠五乙五六
尣乙尣伬尣仩乙伬仩伬仜伬仜。
尣六五仩尣乙五乙仜伬。

厭言兵漸黃昏清角吹寒都在空城杜郎俊賞

算而今重到須驚縱豆蔻詞工青樓夢好難賦

深情二十四橋仍在波心蕩冷月無聲念橋邊

紅藥年年知為誰生

西溪梅令

（尺）煞聲　（五）寄煞　簫笛音合

好花不與殢香人，浪粼粼。又恐春風歸去綠成陰。玉鈿何處尋？木蘭雙槳夢中雲，小橫陳。漫向孤山山下覓盈盈，翠禽啼一春。

掃碼收聽

【曲目四】

醉吟商小品

（六）煞聲　（乙）（凡）寄煞　簫筒音上

又正是春歸細柳暗黃千縷夢鴉啼舊夢逐金

鞍去一點芳心休訴琵琶解語

長亭怨慢

予頗喜自製曲初率意為長短句然後協以律故前後闋多不同桓大司馬云昔年種柳依依漢南今看搖落悽愴江南潭樹猶如此人何以堪此語予深愛之

（六）煞聲　函（凡）寄煞　簫筒音上

漸吹盡枝頭香絮是霧人家綠深門戶遠浦縈回暮帆零亂向何處閱人多矣誰得似長亭樹樹若有情時不會得青青如許日暮望高城不

見只見亂山無數韋郎去也怎忘得玉環分付

第一是早早歸來怕紅萼無人為主算空有并

刀難剪離愁千縷

杏花天影

丙午之冬、發沔口、丁未正月二日道金陵北望淮楚風日清淑小舟

掛席容與波上

綠絲低拂鴛鴦浦想桃葉當時喚渡又將愁眼

與春風待去倚蘭橈更少駐金陵路鶯吟燕舞

算潮水知人最苦滿汀芳草不成歸日暮更移舟向甚處

徵招　　　　　(仩)煞聲　(五)寄熬　簫筒音尺

潮回卻過西陵浦扁舟僅容居士去得幾何時

黍離離如此客途今倦矣漫赢得一襟詩思記

憶江南落帆沙際此行還是迤邐剗中山重相

14

掃碼收聽

見依依故人情味似怨不來游擁愁髻十二一

立聊復爾也孤負幼輿高志水涵晚漠漠搖煙

奈未成歸計

疏影

(六) 煞聲 (尺)(四) 尋煞　簫筒音 合

苔枝綴玉有翠禽小小枝上同宿客裡相逢籬

角黃昏無言自倚脩竹昭君不慣胡沙遠但暗

憶江南江北想佩環月夜歸來化作此花幽獨

掃碼收聽

猶記深宮舊事那人正睡裡飛近蛾綠莫似春

風不管盈盈早與安排金屋還教一去隨波去

又卻怨玉龍哀曲等恁時重覓幽香已入小窗

橫幅

暗香

辛亥之冬予載雪詣石湖止既月授簡索句且徵新聲作此兩曲石湖把玩不已

使工妓隸習之音節諧婉乃名之曰暗香疎影

（八）煞聲　（五六）寄煞　蕭筒音合

舊時月色算幾番照我梅邊吹笛喚起玉人不

管清寒與攀摘何遜而今漸老都忘卻春風詞

筆但怪得竹外疎花香冷入瑤席江國正寂寂

18

歎寄與路遙夜雪初積翠尊易泣紅萼無言耿

相憶長記曾攜手霰千樹壓西湖寒碧又片片

吹盡也幾時見得

20

角招

甲寅春予與俞商卿燕遊西湖觀梅于孤山之西村玉雪照映吹香薄人已而商卿歸吳興予獨來則山橫春煙新柳被水遊人容與飛花中悵然有懷作此寄之商卿善歌聲稍以儒雅綷飾予每自度曲吟洞簫商卿輒歌和之極有山林縹緲之思今予離憂商卿一行作吏殆無復此樂矣

（五）煞聲　（伬）寄煞　簫笛同音尺

為春瘦何堪更繞西湖盡是重柳自看煙外岫

記得與君湖上攜手君歸未久早亂落香紅千

敢一葉凌波縹緲過三十六離宮遺遊人畫首

猶有畫船障袖青樓倚扇相映人爭秀翠翹光

欲溜愛著宮黃而今時候傷春似舊蕩一點春

心如酒寫入吳絲自奏問誰識曲中心花前友